新雅 • 寶寶創意館

幫幫忙，小企鵝找爸媽

作者：蘇菲‧修恩瓦特（Sophie Schoenwald）

繪圖：娜迪尼‧賴茲（Nadine Reitz）

翻譯：小花

責任編輯：黃花窗

美術設計：蔡耀明

出版：新雅文化事業有限公司

香港英皇道499號北角工業大廈18樓

電話：（852）2138 7998　　傳真：（852）2597 4003

網址：http://www.sunya.com.hk

電郵：marketing@sunya.com.hk

發行：香港聯合書刊物流有限公司

香港荃灣德士古道220-248號荃灣工業中心16樓

電話：（852）2150 2100　　傳真：（852）2407 3062

電郵：info@suplogistics.com.hk

印刷：中華商務彩色印刷有限公司

香港新界大埔汀麗路36號

版次：二〇一八年一月初版

二〇二一年十一月第二次印刷

版權所有‧不准翻印

ISBN: 978-962-08-6941-9
Originally published in the German language as "*Einmal feste drücken*"
Boje Verlag in the Bastei Lübbe AG
© 2017 Bastei Lübbe AG, Germany
Traditional Chinese Edition © 2018 Sun Ya Publications (HK) Ltd.
18/F, North Point Industrial Building, 499 King's Road, Hong Kong
Published in Hong Kong, China
Printed in China

新雅·寶寶創意館

幫幫忙，
小企鵝找爸媽

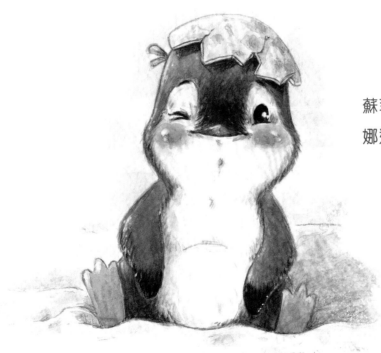

蘇菲·修恩瓦特 / 著

娜迪尼·賴茲 / 圖

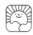

新雅文化事業有限公司
www.sunya.com.hk

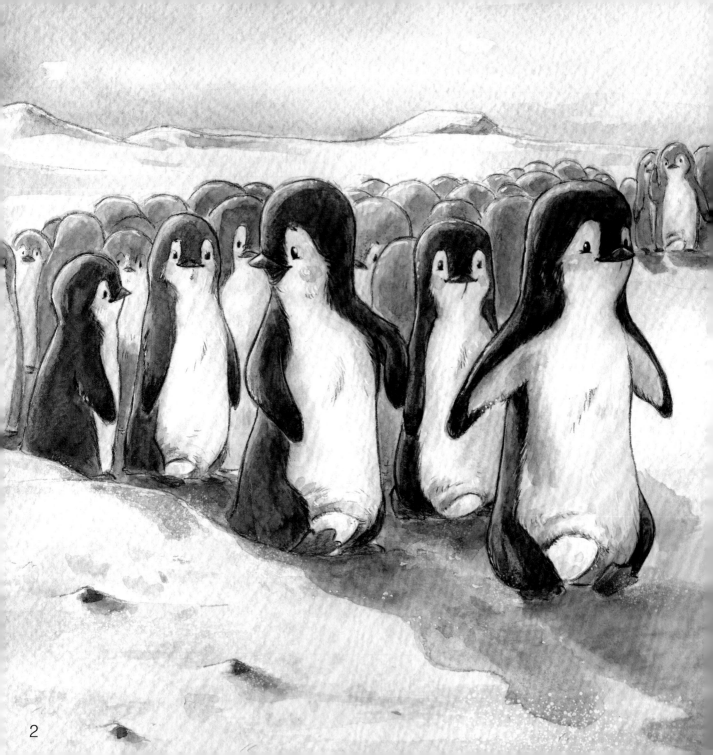

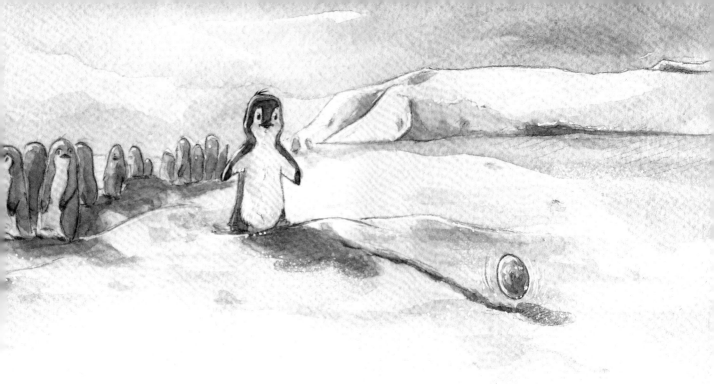

　　企鵝大家族出發去找一個好地方孵蛋。企鵝爸爸媽媽都把蛋藏在雙腿之間，使企鵝蛋保持溫暖。

　　不料，一顆企鵝蛋不小心滾了出來……

滾呀滾，企鵝蛋滾到哪裏去了？企鵝媽媽找不到呢！

小朋友，你找到企鵝蛋嗎？請用手指點一點企鵝蛋。

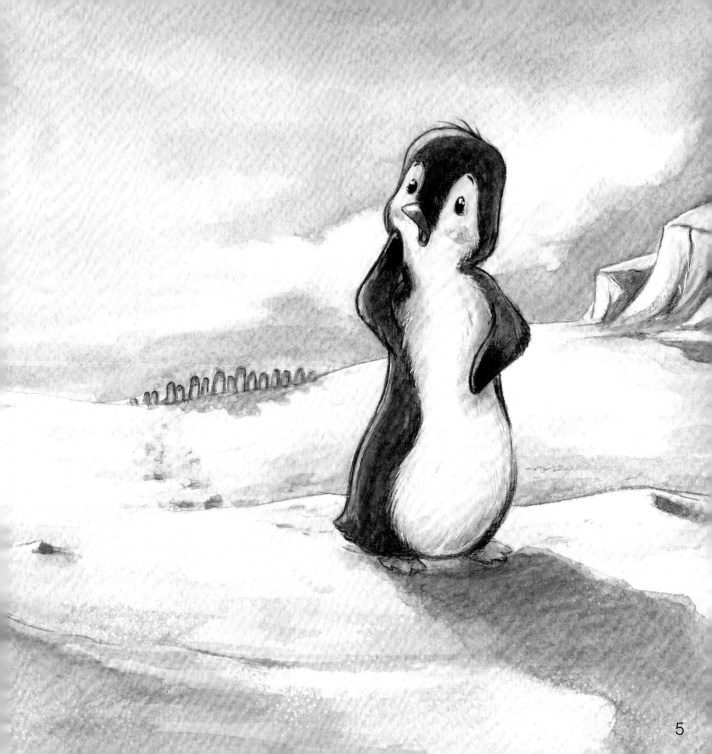

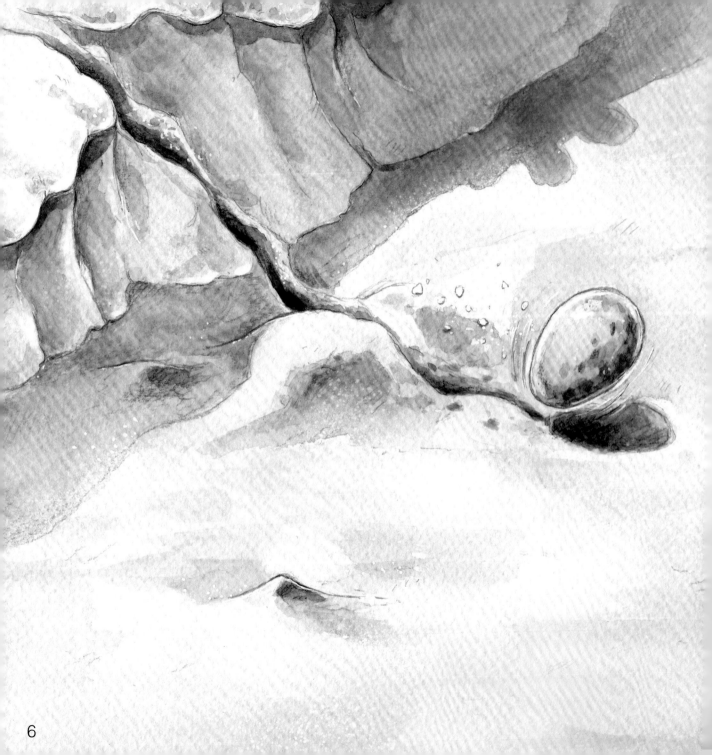

一陣大風吹過來，呼——呼——呼，使企鵝蛋滾下山坡，快要掉到洞裏去！

小朋友，請用手遮蓋洞口，別讓企鵝蛋掉進冰冷的水中。

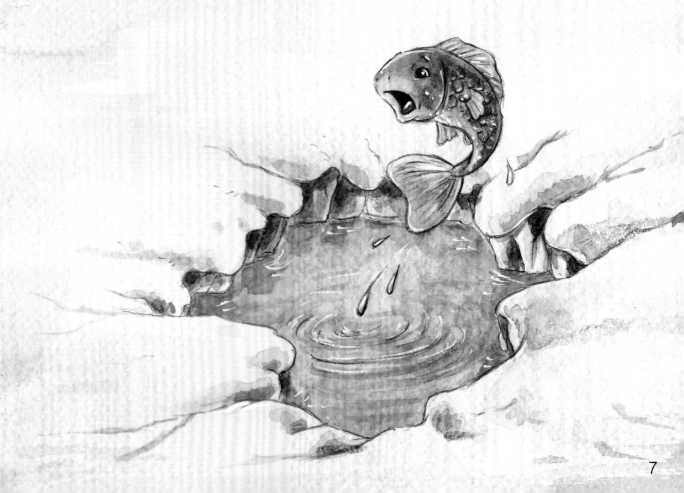

成功了，謝謝你救了企鵝蛋。不過，沒有企鵝爸爸媽媽的保護，光禿禿的企鵝蛋覺得很冷啊！

小朋友，快跟小雪兔一起用手擦一擦企鵝蛋，使蛋溫暖起來。

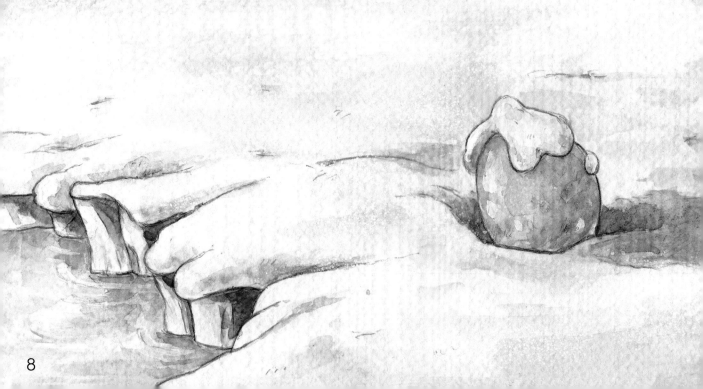

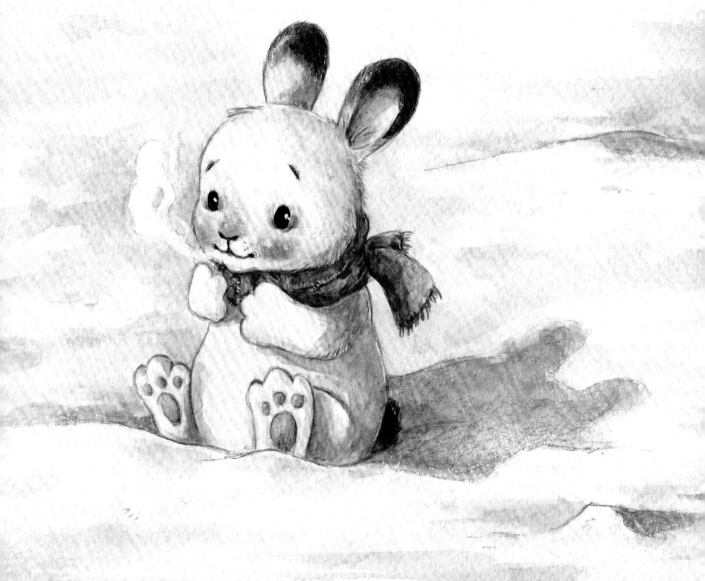

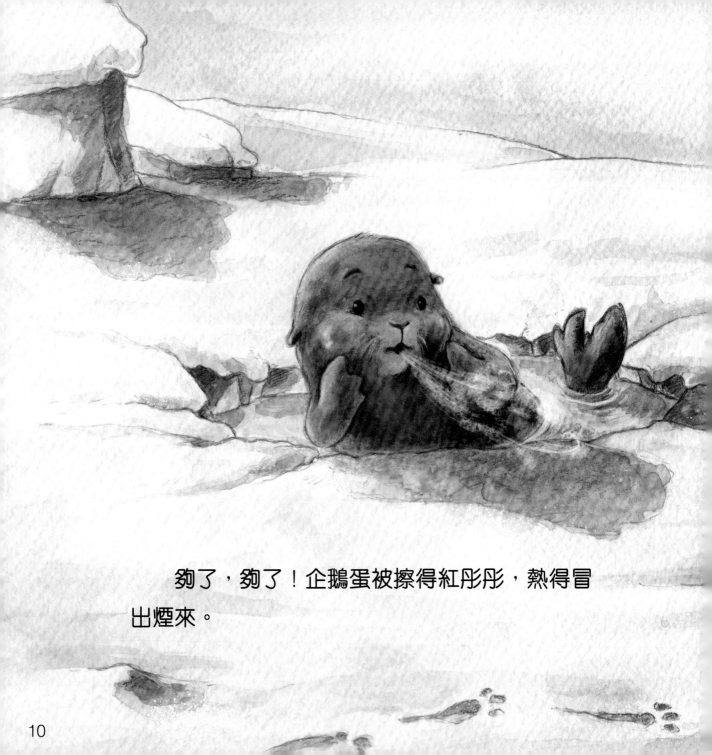

　　夠了，夠了！企鵝蛋被擦得紅彤彤，熱得冒出煙來。

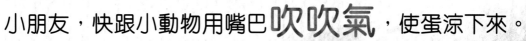

小朋友，快跟小動物用嘴巴**吹吹氣**，使蛋涼下來。

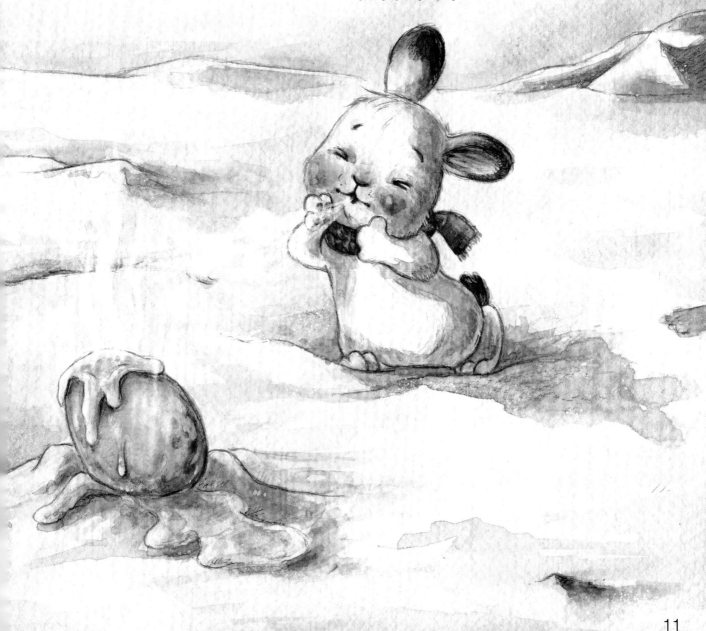

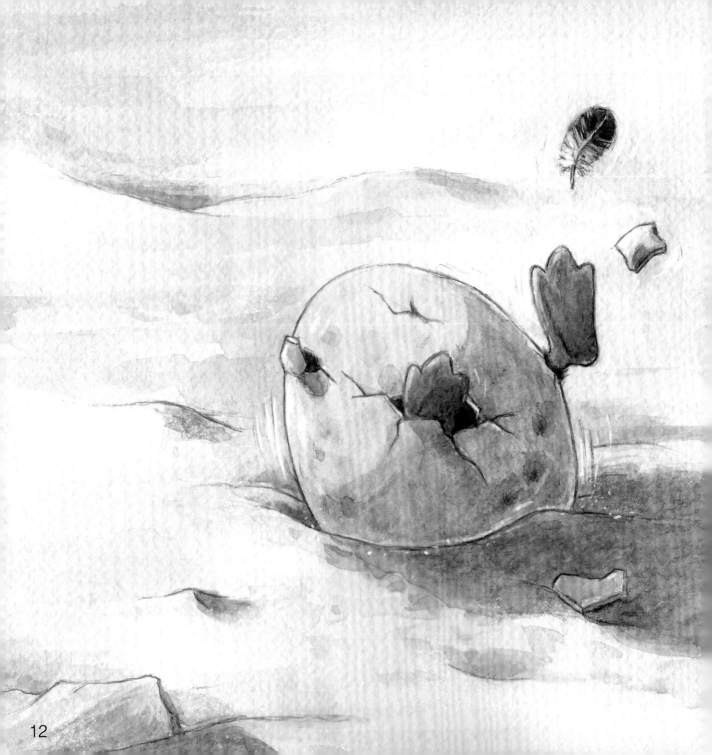

你真棒！咔──咔，蛋裏的小企鵝伸出藍色的小腳丫，兩隻腳丫用力地踢呀踢。她很好奇，好想快些出來看看這世界。

小朋友，請用指尖敲一敲企鵝蛋，把蛋殼敲碎。

這就是小企鵝，很可愛啊！這個小寶寶需要你的愛護呢！

　　小朋友，請**搔一搔**小企鵝的肚子，跟她說：「小企鵝，我愛你。」

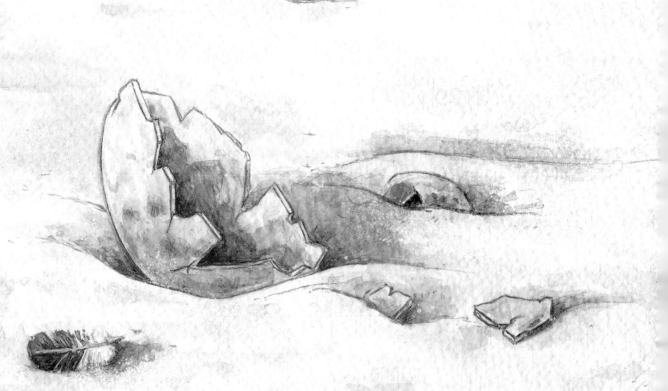

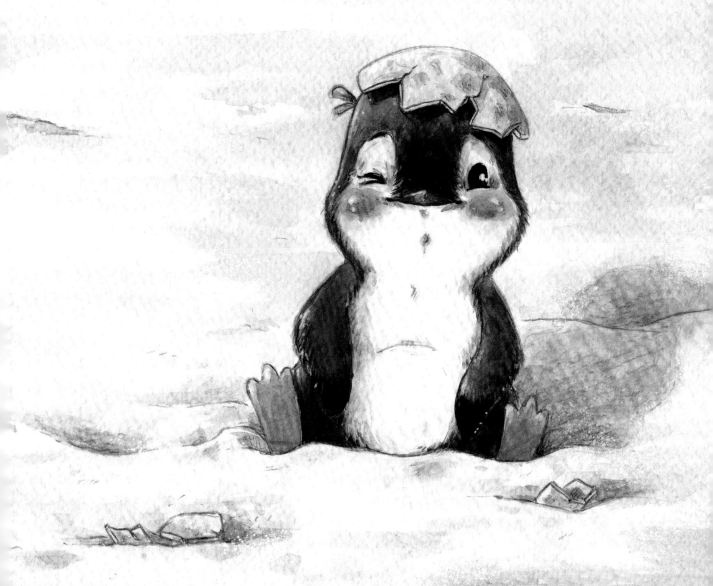

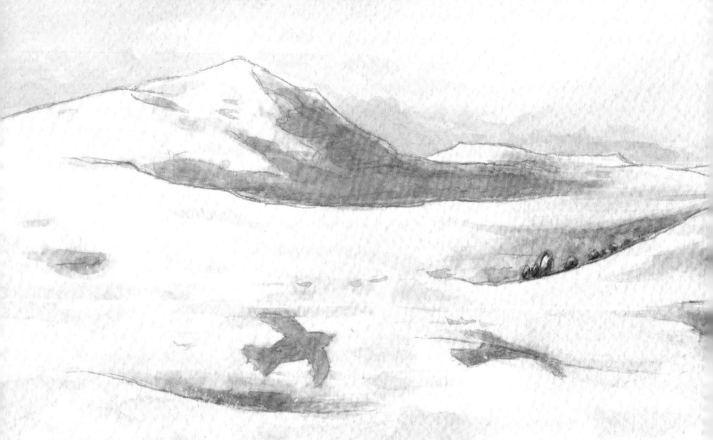

咕嚕──咕嚕，小企鵝的肚子餓了。企鵝爸爸媽媽是怎樣餵小企鵝的呢？原來他們會叼着食物，把食物送進小企鵝的嘴巴，就像親嘴一樣。

小朋友，你也來親一親小企鵝吧！啜──啜。

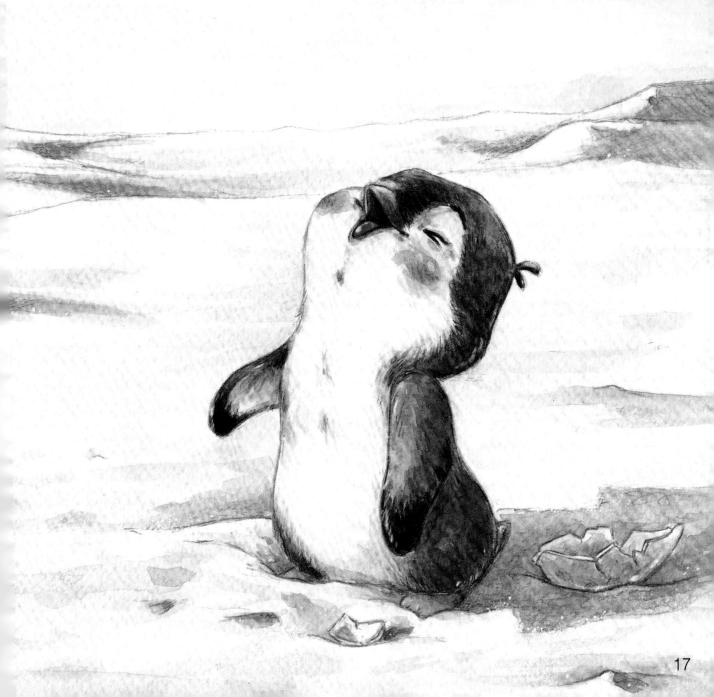

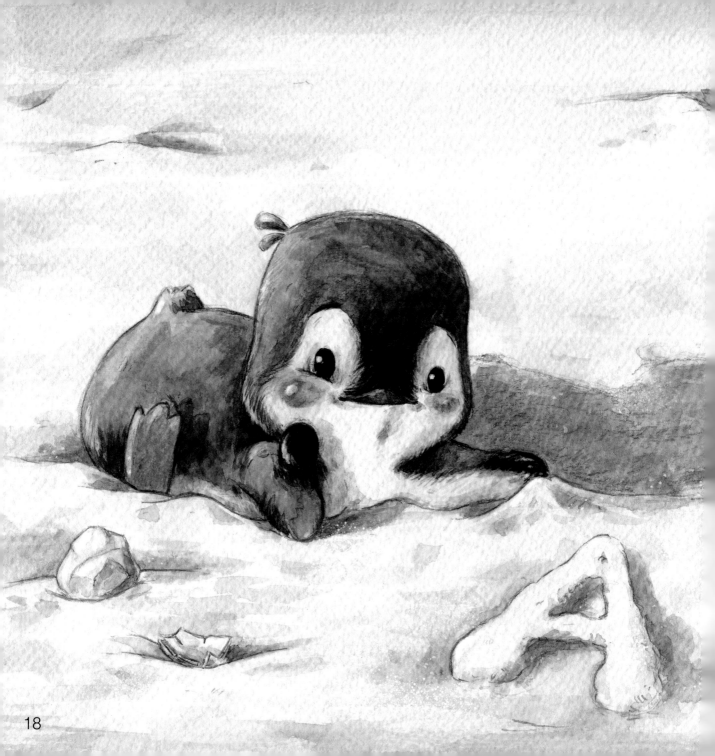

小企鵝很喜歡你的親吻呢！對了，小企鵝還沒有名字。

小朋友，請給小企鵝取一個名字，然後說一說。

嗚──嗚，小企鵝十分想念爸爸媽媽。他們到底在哪裏呢？

小朋友，請看看指示牌，為小企鵝指一指回家的方向。

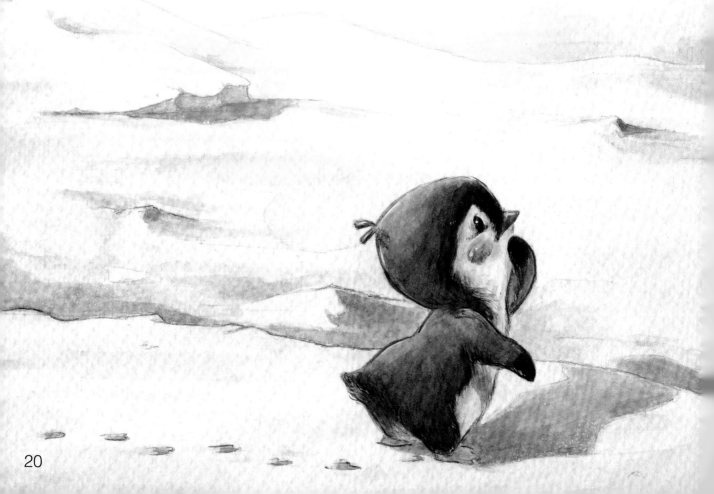

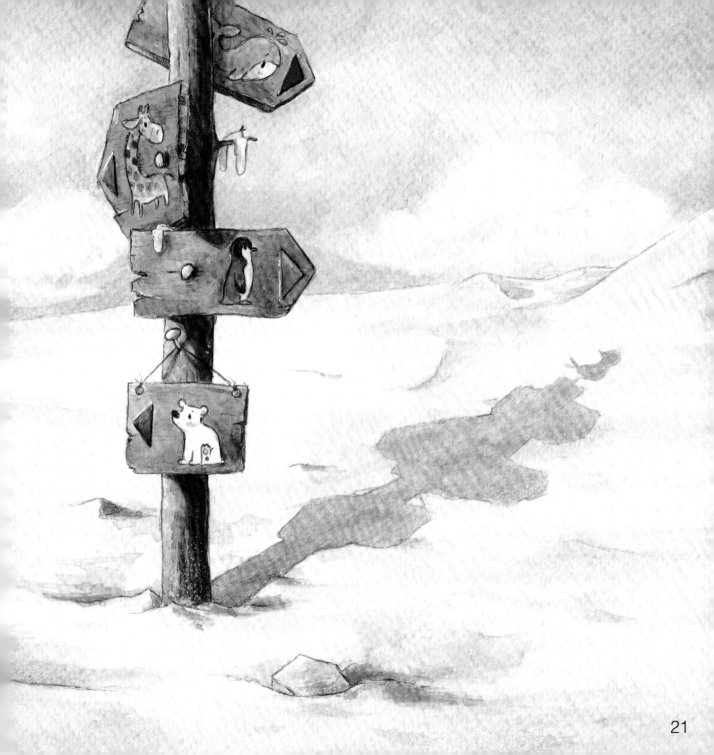

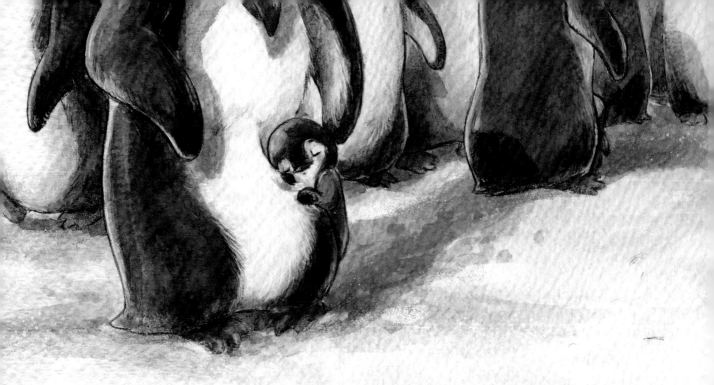

嘩，小企鵝找到企鵝大家族了，但是她的媽媽
是哪位呢？

小朋友，請用手指**畫線**，把小企鵝和企鵝
媽媽連起來。

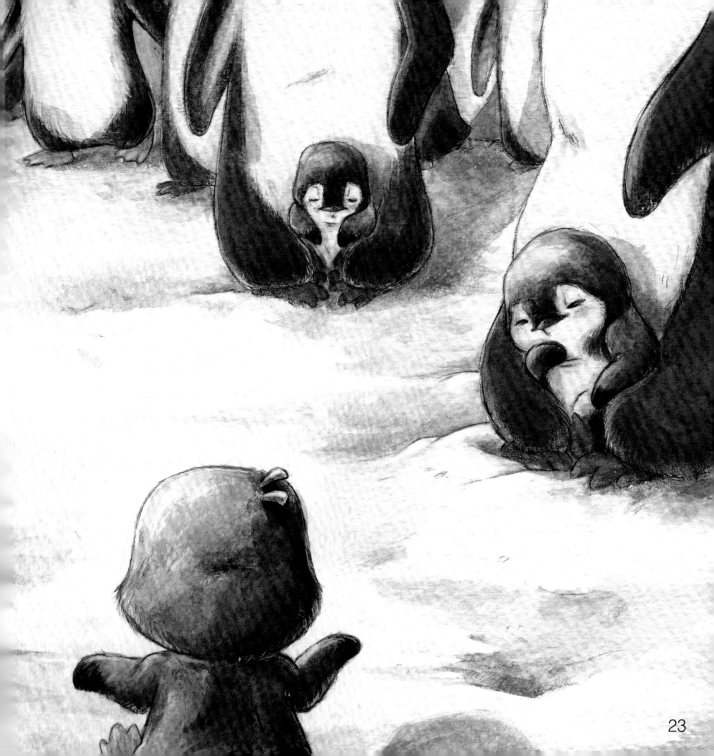

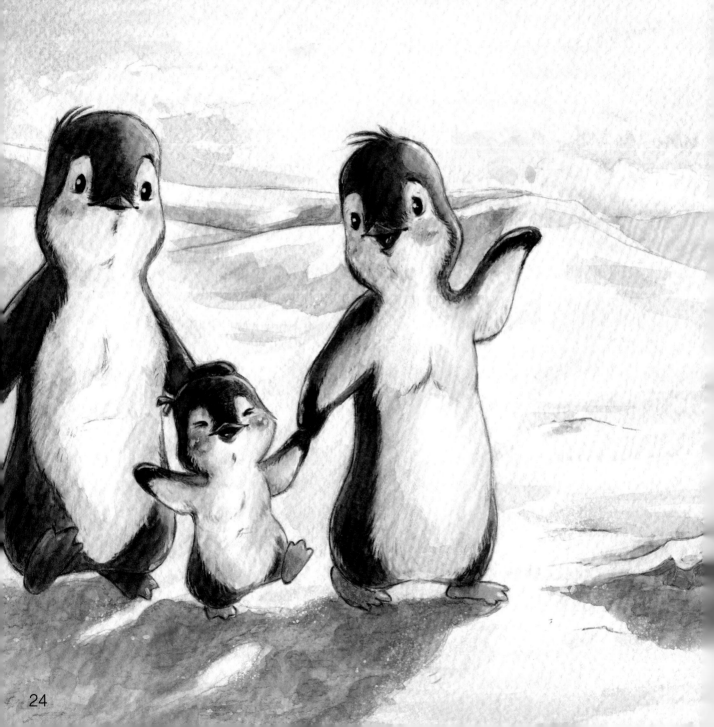